# 感恩致謝

【感謝購買】：向購買及推廣的朋友們說聲謝謝，我們會繼續努力。

【致敬醫療】：向台灣辛勞的醫療人員致敬，希望這本漫畫能為大家帶來歡笑，也讓民眾了解基層醫療的酸甜苦辣。

【感謝指導】：感謝馬肇選教授、陳快樂司長、黃榮村院長、醫療界及動漫界師長們的指導。

【感謝校稿】：感謝老爸、洪大和何錦雲等人協助校對。

【感謝刊登】：感謝《國語日報》、《中國醫訊》、《桃園青年》、台北榮總《癌症新探》、《台灣精神醫學通訊》和《聯合元氣網》等刊物曾刊登《醫院也瘋狂》。

【感謝動畫】：感謝無厘頭動畫和奈櫻協助製作醫狂動畫。感謝無厘頭動畫、藍清風和穆恰恰幫忙動畫配音。

【感謝翻譯】：感謝神獸、愚者學長和華九等人協助日文版翻譯。

【感謝單位】：感謝白象文化、先施印刷、開拓動漫 (FF)、台灣同人誌販售會 (CWT) 和千業影印等單位的幫忙。

【感謝幫忙】：感謝空白、芯仔、米八芭、藥師丸、費子軒、奈櫻、藍寶、土撥、哲哲、大東導演、尹嘉、蔡姊、莊富嵧、艾利、815、碩頂、小雨醫師、篠舞醫師、不點醫師、阿毛醫師、曾建華老師和湯翔麟老師等人的幫忙。

【感謝同仁】：感謝婷婷、艾珍和俊安的幫忙。

【感謝親友】：最後要感謝我的家人及親朋好友，我若有些許成就，來自於他們。

# 團隊榮耀

【榮耀】：2013 年 台灣第一部原創醫院漫畫（第 1 集）

2013 年 榮獲文化部藝術新秀

2014 年 新北市動漫競賽優選

2014 年 文創之星全國第三名及最佳人氣獎

2014 年 「金漫獎」入圍（第 1 集）

2015 年 「金漫獎」入圍（第 2、3 集）

2015 年 同名主題曲「醫院也瘋狂」動畫達百萬人次觸及

2016 年 「金漫獎」首獎（第 4 集）

2016 年 林子堯醫師當選「台灣十大傑出青年」

2015-2021 年六度榮獲「文化部中小學優良課外讀物」

【參展】：2014 年 日本手塚治虫紀念館交流

2015 年 日本東京國際動漫展

2015 年 桃園藝術新星展

2015 年 桃園國際動漫大展

2015 年 亞洲動漫創作展 PF23

2015-2024 年 開拓動漫祭 FF25-FF42

2016 年 桃園國際動漫大展

2016 年 台北世貿國際書展

2017 年 台中國際動漫博覽會

2017 年 義大利波隆那兒童書展

2018 年 桃園國際動漫大展

2018 年 法國安古蘭國際漫畫節

2021 年 台中國際動漫博覽會

2024 年 台北世貿國際書展

眼科：吳澄舜醫師、洪國哲醫師、羅嬅泠醫師
　　　吳立理醫師
骨科：周育名醫師、朱宥綸醫師、林欣穎醫師
急診：蔡明達醫師、穆函蔚醫師
中醫：馬肇選教授、李松儒醫師、張哲銘醫師
　　　古智尹醫師、楊凱淳醫師、武執中醫師
牙醫：康培逸醫師、蕭昭盈醫師、李孟洲醫師
　　　留駿宇醫師、周瑞凰醫師、邱于芬醫師
護理：王庭馨護理師、劉艾珍護理師、謝玉萍主任
　　　鍾秀雯護理師、林品潔護理師、黃靜護理師
　　　陳小Q護理師、蘭惠婷護理師、陳宜護理師
　　　孫郁雯護理師
藥師：陳俊安藥師、米八芭藥師、巫宜潔藥師
　　　蔡恬怡藥師、張惠娟藥師、李懿軒藥師
　　　林秀菁藥師、劉信伶藥師、李彥輝藥師
營養師：楊斯涵營養師、呂孟凡營養師
心理師：馮天妏心理師、林昱文心理師、鍾秀華心理師
獸醫：余佩珊獸醫師、余育慈獸醫師
社工：羅世倫社工師
職能治療師：游雯婷治療師、張瑋蒨治療師

4

# 感謝專業醫療指導

精神科：感謝所有指導的師長、學長姐及同仁（太多了放不下）

小兒科：蘇泓文醫師、黃宣邁醫師

家醫科：李育霖醫師、彭藝修醫師、林義傑醫師、林宏章醫師

腎臟科：張凱迪醫師、胡豪夫醫師

皮膚科：鄭百珊醫師、王芳穎醫師、陳逸勳醫師、邱品齊醫師

腸胃科：賴俊穎醫師、劉致毅醫師、陳欣听醫師

麻醉科：沈世鈞醫師

感染科：陳正斌醫師、王功錦醫師

心臟科：徐千彝醫師、陳慶蔚醫師

婦產科：張瑞君醫師、施景中醫師、林律醫師

泌尿科：蔡芳生醫師、彭元宏醫師、蕭子玄醫師、杜明義醫師

復健科：吳威廷醫師、沈修聿醫師、張竣凱醫師

放射科：卓怡萱醫師、陳佾昌醫師

胸腔內科：許政傑醫師、許嘉宏醫師

耳鼻喉科：翁宇成醫師、徐鵬傑醫師、曾怡凡醫師

神經內科：王威仁醫師、蔡宛真醫師、林典佑醫師、何偉民醫師
　　　　　莊毓民醫師

新陳代謝科：王舜禾醫師、黃峻偉醫師

風濕免疫科：周昕璇醫師

一般外科：羅文鍵醫師、洪浩雲醫師

大腸直腸外科：林岳辰醫師、蔡宗芸醫師

整形外科：黃柏誠醫師、李訓宗醫師

神經外科：林保諄醫師

# 推薦序 - 黃榮村
## 善良熱情的醫師才子

　　子堯對於創作始終充滿鬥志和熱情，這些年來他的努力獲得各界肯定，像是榮獲文化部藝術新秀、文創之星競賽全國最佳人氣獎、文化部漫畫最高榮譽「金漫獎」首獎、還被日本譽為是「台灣版的怪醫黑傑克」等，相當厲害。他不斷創下紀錄、超越過去的自己，並於 2016 年當選「台灣十大傑出青年」，身為他過去的大學校長，我與有榮焉。他出版的本土醫院漫畫《醫院也瘋狂》，引起許多醫護人員共鳴。我認為漫畫就像是在寫五言或七言絕句，一定要在短短的框格之內，交待出完整的故事，要能有律動感，能諷刺時就來一下，最好能帶來驚奇，或最後來一個會心的微笑。

　　醫學生在見習階段有幾個特質，是相當符合四格漫畫特質的：包括苦中作樂、想辦法紓壓、培養對病人與周遭事物的興趣及關懷、團隊合作解決問題、對醫療體制與訓練機制的敏感度且作批判。

　　子堯在學生時，兼顧專業學習與人文關懷，是位多才多藝的醫學生才子，現在則是一位對人文有敏銳觀察力的精神科醫師。他身懷藝文絕技，在過去當見習醫學生期間偶試身手，畫了很多漫畫，幾年後獲得文化部肯定，頗有四格漫畫令人驚喜的效果，相信日後一定會有更多令人驚豔的成果。我看了子堯的四格漫畫後有點上癮，希望他未來能繼續為我們畫出更多有趣的台灣醫療漫畫！

<div align="right">

考試院院長
前教育部部長
前中國醫藥大學校長

</div>

# 推薦序 - 陳快樂
## 才華洋溢的熱血醫師

　　當年我在擔任衛生署桃園療養院院長時，林子堯醫師是我們的住院醫師，身為林醫師的院長，我相當以他為傲。林醫師個性善良敦厚、為人積極努力且才華洋溢，被他照顧過的病人都對他讚譽有加，他讓人感到溫暖。林醫師行醫之餘仍繫心於醫界與台灣社會，利用工作之餘的有限時間不斷創作，迄今已經出版了多本精神醫學衛教書籍、漫畫和繪本，而這本《醫院也瘋狂 13》，更是許多人早已迫不及待要拜讀的大作。

　　《醫院也瘋狂》系列漫畫描繪台灣醫療人員的酸甜苦辣及爆笑趣事，讓醫護人員看了感到共鳴，而民眾也感到新奇有趣。林醫師因為這系列相關作品，陸續榮獲文化部藝術新秀、文創之星大賞與金漫獎首獎，相當令人讚賞。此外相當難得的是，林醫師還是學生時，就將自己的打工積蓄捐出，成立了「舞劍壇創作人協會」，每年舉辦各類文創活動及競賽來鼓勵青年學子創作，且他一做就是堅持十多年，有著一顆充滿熱忱、善良助人的心，林醫師後來也因此榮獲「台灣十大傑出青年」。

　　林醫師一路以來持續努力與堅持理想，相當令人讚賞。如今他又出版了最新的《醫院也瘋狂 13》，無疑是讓他已經光彩奪目的人生，再添一筆風采。

前心理及口腔健康司司長　　陳快樂
前衛生署桃園療養院院長

# 人物介紹 1

【LD】：
醫學生，帥氣冷酷，總是很淡定的看雷亞做蠢事。

【歐羅】：
醫學生，虎背熊腰，常跟雷亞一起做蠢事，喜歡假面騎士。

【雷亞】：
醫學生，天然呆少根筋，無腦又愛吃，喜歡動漫和電玩。

【政傑】：
醫學生，正義感強烈、鐵拳力大無窮。

【龜】：
醫學生，總是笑臉迎人，運動全能，特別喜歡排球。

【歐君】：
醫學生，聰明伶俐、古靈精怪，射飛鏢很準，身手矯健。

【皮卡】：
醫學生，帥氣高挑，知識淵博、學富五車，喜歡用古文講話。

【蘇董】：
醫學生，擅長打聽情報，被同學稱為「FBI局長」。

【月月鳥】：
耳鼻喉科醫師，頭上有鳥窩，開朗幽默。

【金老大】：
醫院院長，愛錢如命、
跋扈霸道、滿口醫德
卻常壓榨醫護人員。

【楊顧問】：
醫院顧問，冷血自私，
講話冠冕堂皇，常對
醫界困境見死不救。

【崔醫師】：
精神科主任，沉穩內
斂、心思縝密，有雙
能看穿人心的眼睛。

【龍主任】：
急診主任，個性剛烈
正直，身懷絕世武功，
常會以暴制暴。

【總醫師】：
外科總醫師，個性陰
沉冷酷，一直嫉妒加
藤醫師的才華。

【李主任】：
內科主任，金髮碧眼
混血兒，帥氣輕佻、
喜好女色。

【丁丁主任】：
外科主任，嗜酒如命、
舌燦蓮花，開刀技術
不佳。

【羅醫師】：
精神科醫師，懶惰邋
遢但相當聰明，兼差
當道士。

【加藤醫師】：
外科主治醫師，個性
大而化之，開刀技術
出神入化。

# 人物介紹 2

【芯仔】：
萬能小天使，會畫畫
和煮飯。愛吃肉。
FB《好奇怪 Sisters》

【兩元】：
作者，漫畫家，熱愛
漫畫和環保。
FB《野生漫畫》

【林醫師】：
作者，身心科醫師，
戴紙袋隱瞞長相，是
來自未來的雷亞。

【藥師丸】：
藥師兼畫家，可愛活潑。
FB《藥師丸的藥插畫》

【恬怡】：
藥師，善良認真，擇
善固執。

【小黃醫師】：
新陳代謝科主治醫
師，醫學知識淵博。
FB《糖尿病筆記》

【艾珍】：
雷亞診所櫃台，開朗直
率，熱愛健身的護理
師，有健身教練執照。

【俊安（神無月）】：
雷亞診所藥師，多才
多藝萬事通，對植
物、烹飪、手工藝、
中藥和 3C 皆有涉獵。

【婷婷】：
雷亞診所櫃台，陽光
活潑，活力滿點。

【小聿醫師】：
復健科主治醫師，有天使般的溫柔和治癒能力。

【百珊醫師】：
皮膚科主治醫師，美麗聰明、醫術精湛。
FB《皮膚專科 鄭百珊醫師》

【0.6 醫師】：
神經內科主治醫師，學識淵博，隨身攜帶扣診錘。

【空白】：
護理師兼畫家，直率可愛，愛吃肉。
FB《於是空白 -》

【張醫師】：
婦產科主治醫師，溫柔貼心、善體人意。

【米八芭】：
藥師兼畫家，活潑開朗、知識豐富。
FB《白袍藥師米八芭》

【馮心理師】：
心理師，溫文儒雅、學識淵博。
部落格《馮天妏臨床心理師》

【芳穎醫師】：
皮膚科主治醫師，美麗幽默，醫術卓越。
FB《長庚皮膚科 王芳穎醫師》

【阿國醫師】：
眼科主治醫師，豪爽直率，帥氣型男，醫術精湛。

# 人物介紹 3

【曾建華老師】:
資深熱血漫畫家老師。
FB《漫畫家的店》

【湯翔麟老師】:
資深熱血漫畫家老師。
FB《故事獵人 - 翔麟老
師的漫畫秘訣大公開 》

【雷亞媽媽】:
溫柔體貼、有時候講
話會開玩笑吐槽雷
亞。

【琪琪】:
護理師,愛美有潔癖,
冷面寡言。

【雨寶】:
護理師,聰明伶俐,
命中帶雨,只要放假
都會下雨。

【營養麵包】:
專業陽光營養師。
FB《營養麵包(呂孟
凡營養師)》

【欣怡】:
護理師,個性火爆,
照顧學妹,打針技巧
高超。

【吳護理長】:
護理長,多年資深護
理人員,和藹可親、
任勞任怨。

【雅婷】:
護理師,內向溫和,
喜愛閱讀,熱衷於提
倡環保。

【文鍵醫師】：
外科主治醫師，傷口專家。

【康康牙醫】：
牙醫師，溫柔帥氣，很有異性緣。

【留醫師】：
牙醫師，醫術精湛、個性直率，歌聲好聽。

【路障 ( 不點醫師 )】：
醫師兼畫家，才華洋溢，創作眾多。
FB《酷勒客 -Clerk 的路障生活》

【古醫師】：
中醫主治醫師，唐堂中醫診所院長。
FB《唐堂中醫》

【羊毛醫師】：
中醫主治醫師，唐堂中醫診所副院長。
FB《唐堂中醫》

# 13集開場白

大家好！睽違一年多醫院也瘋狂終於出第13集了！

已創作1300則四格漫畫，感謝大家支持！

聽說這集漫畫有副標題。

有喔，副標題是BEST。

喔喔BEST！沒想到我低調精進的畫技被你看穿了！我沒有BEST啦！

並不是，只是因為13的書法草寫起來很像B。

你這梗好BAD。

14

# 暈針真糗

羊毛醫師我肩頸痠痛又頭痛。

這是因為你長期畫圖姿勢不良導致肌肉過度緊繃，可能要針灸一下。

針灸會很痛嗎？

不太痛喔，但有少數人會暈針。

我可是歷經過催稿地獄的男人，我不怕！

有魄力，那要針了喔！

暈爆。

針灸前吃點東西不要太緊張，針灸留針時不要走動和滑手機，比較不會暈針喔。

15

# 大疫滅親

# 不見廬山真面目

雷亞同學，我帶你去成人ADHD討論會。

哇！感覺好刺激！可以第一次觀察成人ADHD患者耶！

大家可以開始觀察了。

嚴重。

咦？開始了？我沒看到病人啊？

崔主任你不是應該要帶病人來嗎？

呵呵？

# 寒流來襲

淡水人

易水翔麟老師友情客串

桃園人

心靜自然熱。

1號 烘被機

2號 烘被機

南投人

今天是不是有點涼？

高雄人

【補充】…湯翔麟老師，筆名「易水翔麟」，是台灣資深漫畫家兼講師，著作眾多，像是《反斗奇俠》、《靈異活現頑皮狗》、《漫畫教學講座》、《仙劍奇俠傳》、《軒轅劍》和《故事獵人》等。

# 健身健康

恭喜艾珍護理師考取健身教練執照！

壯碩二頭肌

健身開心又健康！

之後

嘿！我要提早多拿安眠藥！

回診時間還沒到，管制藥不能多拿喔。

沒看過流氓嗎？你想受傷嗎？！

請別暴力威脅，而且你掛錯科了。

你等等骨折應該去掛骨科才對。

轟隆隆！

不敢了！不敢了！！

# 「在地」美食

歐羅你吃吃看我們桃園的在地美食──龍岡米干。

好吧！

喔喔！原來這【在地美食】是放在地上吃才符合在地風情嗎？

雷亞還親身示範躺地，不愧是桃園在地人。

好吃好吃

# 預估餘命

伯伯…你疾病末期，預估壽命剩半年。

半年?!

之後

咚咚!!

哈哈哈哈

伯伯您真勇敢，您年事已高，不怕嗎？

放心！醫師說我半年後才會死，所以我現在是不死之身！

!?

22

# 戴頸圈

嗯？急診醫師說戴頸圈對你有幫助，你怎麼沒戴？

戴頸圈會不舒服又不方便，不想戴。

戴一下保護比較好啦！

好啦！那我勉強戴一下。

漂亮姐姐你還好嗎？

還好嗎？保重啊！

妹妹我送妳水果恢復體力！

戴頸圈……真是太棒了。

# 愛吃又怕生

24

# 自愚愚人

愚人節當天

唉！愚人節又到了，老實如我又要被人騙了。

喔！是喔！

愚人節隔天

嗚嗚…結果都沒人來騙我，我人緣好差沒朋友。

你很煩耶。

# 怪遊戲

社會發生隨機砍人案。

立法院發生鬥毆全武行。

看完瑪利歐電影後回來玩遊戲真懷念！

踩烏龜？這遊戲好暴力會變壞，去念書。

# 「手腫痔瘡」

感動！醫院也瘋狂終於順利出版了！

我認真趕稿起來可是很厲害的呢！

腦闊加油！還有兩百多本要簽名！

嗚～好多本簽不完…

哇！一直久坐簽名，手發炎腫起來！

久坐痔瘡又手腫，愧是台灣「手腫痔瘡」。

少說風涼話！誰像你都偷懶不簽名！

【補充】：手塚治虫，是日本知名漫畫家，同時也是一位醫學博士，對世界漫畫貢獻良多，被後世譽為「漫畫之神」。林醫師因出版台灣第一部醫院漫畫，過去曾被台灣新聞媒體稱為「台灣的手塚治虫」。

# 手殘腳廢

手好痛喔~~敲鍵盤打字也會痛。

不然來爬山吧！讓手休息一下。

此主意甚好！

哇！突然腳抽筋了好痛！

現在手腳都痛，只能臥床追劇了。

你真的很廢耶。

# 放生功德

好，是股票賺錢嗎？艾珍你看起來心情很

德，所以心情好。動物喔！做善事積功我剛剛放生了一隻小

讚喔！人美心也美，你放生啥？

好耶！

真是可喜可賀。喔，原來是蟑螂啊！

蟑螂。

哈哈哈

功德嗎?!放生蟑螂也算

啊？不算嗎？

# 猶豫不決

醫師，我憂鬱症多年好不了，多貴我都願意花、多麻煩的治療我都願意做。

錢不是重點，可以先吃點藥物。

我聽說吃西藥會傷身，我猶豫一下⋯

藥適當用是安全的，也可以接受心理諮商。

心理諮商太貴又浪費時間，我猶豫兩下⋯

那多運動？

太陽會曬傷，我猶豫三下⋯

你其實是猶豫症吧！

30

# 耳背

留醫師，我的牙齒療程大概要看幾次？

蛀牙那麼嚴重，大概要三四次吧。

三十次?!要那麼多次你也太黑心了吧?!

三或四次啦！自己牙齒不保養還黑白講！

# 互相傷害

日本賞櫻讚啦！傳給雷亞炫耀一下。

日本賞櫻好爽喔！可惜你不在日本呵呵。

★ ★ ★

鹹酥雞配珍奶好爽喔！可惜你不在台灣呵呵。

可惡想吃！

口水直流！

## 神無月藥師登場

歡迎新藥師加入我們診所團隊!

在下名為神無月,大家請多多指教。

?

……

神虎爺?

省五月?

剩宵夜?

……叫我俊安就好。

# 萬事通 - 上篇

可惡啊!這蒼蠅打不到真是欺人太甚!

需要在下用這小小夾鏈袋幫忙嗎?

太扯了吧!用夾鏈袋抓到蒼蠅!?

好猛!腦闆你當初是徵藥師還是忍者啊?

印象是徵藥師……吧?

# 萬事通 - 下篇

診所電腦掛點！完蛋啦！

倒吊

快打電話給電腦公司求救！

一堆病人候診，完蛋了！

需要在下用這小小螺絲起子幫忙嗎？

搞定。

好猛！腦闆你當初是徵藥師還是工程師啊？

印象是徵藥師……吧？

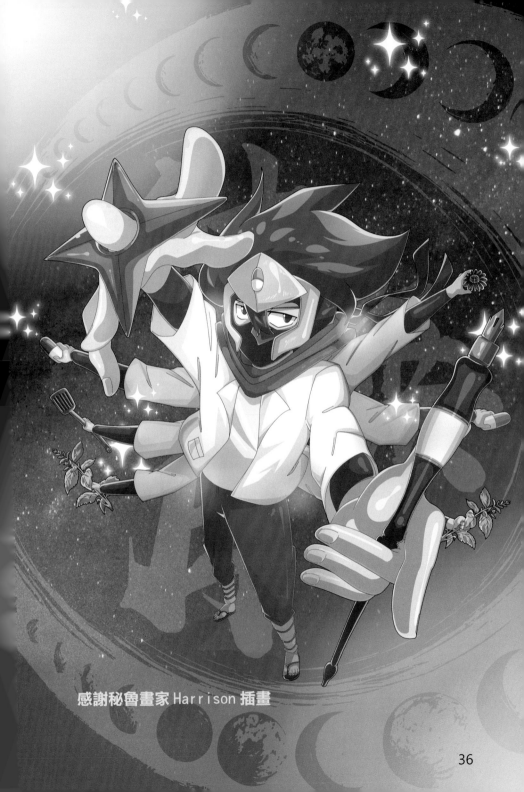

感謝秘魯畫家 Harrison 插畫

36

# 運動流汗

我原本希望的流汗原因

跑一小時了，真是暢快淋漓！

呼呼

實際上

天氣好熱～光出門就流汗了，厭世。

# LINE 很忙

我幻想的LINE聊天

> ㄟ，醫狂13進度如何，快開天窗了。

> 俺很忙滴。俺不是在大便，就是在大便的路上。

哇！兩元真是妙語如珠、數大便是美，我也來想個好梗回覆。

實際上

不趕快畫圖還講那些五四三！可惡！一時找不到能嗆爆他的貼圖！

# 天天萬聖節

萬聖節要到了，不知道裝扮成啥最嚇人？

喔？我知道喔喔。

三餐不繼的護理師

嗚嗚…忙到早餐當晚餐吃…

哇！這太可怕了吧！

睡眠被剝奪的值班住院醫師

我已經連續36小時沒睡覺了……

哇！這臉色比鬼還差！

血汗做白工還被倒扣的主治醫師

健保點值狂降還被核刪，我要吃土了！！

感覺台灣醫界每天都是恐怖萬聖節啊……

# 藥到命除

阿婆你可能是早期癌症建議開刀和化驗。

胡扯！你們醫師都想騙人開刀賺錢！

鄰居啊！我這有罐超貴的轉生祕藥，吃了會讓癌細胞死光光！

讚！多貴我都買！

哈哈！多吃幾罐讓癌細胞死光光！

看吧，真的死光光去轉生了吧。

# 失智良策

大家知道失智症最好的療法是什麼嗎？

我知道！是用膽鹼酶抑制劑AChE藥物！

很好！AChE是目前主流醫學實證療法。

沒錯！日本今年通過了新藥物，帶來新希望。

聽說美國和日本有研發單株抗體新療法。

那雷亞同學你覺得呢？

呃…我不知道，可以不要得到失智症嗎？

答對了！最好的方法就是做好保養預防，不要得到喔。

哈哈！我就知道是這答案！

鬼才信

# 百萬名車

雷亞與國中老朋友聚餐

話說雷亞你交女朋友了沒?

當然!

沒!

你要像我開好車才行啦!騎二輪沒氣勢!

川力這樣一提,其實我也是每天開百萬名車的人。

哇!季弦你中樂透嗎?你開哪款車?

消防車。

帥氣消防隊員

# 以身不作則

現在稽核考察大家的防疫觀念。

我平常教得好，沒問題的。來吧！

你很渴，剛好旁邊有咳嗽阿伯喝的水。

我當然不會喝！

大便沒衛生紙，地上有張別人打噴嚏用過的衛生紙。

啊秋！

我當然不會碰！

啥事都沒有，遇到拉下口罩的確診少女。

我當然——李主任?!

# 麥噹噹

最近有推出限量印「麥噹噹」的紙袋喔！

讚啦！麥噹噹真的正名了。

紙袋！我要！

但這限量紙袋只有外帶才會有喔！

好想戴麥噹噹的紙袋喔！

……

喔喔！原來還有這招！

好的。

嘰嘰 喳喳

竊竊私語

我們要點兩份外帶！

**外帶但內用。**

YA～我可以換紙袋戴了。

你開心就好。

# 親近大自然

你體重太重對健康不好，建議假日多多親近自然。

好的！

下個月回診

你怎麼變更胖?!假日沒親近自然嗎？

有喔！假日都睡到自然醒。

# 幸運兒

呼，真好運。

雷亞學弟啥事那麼好運？中樂透嗎？

我覺得自己最近超幸運，值班好運爆棚。

那麼厲害喔！說來聽聽，我最近很倒楣，需要沾沾好運。

像前天值班，隔壁護理站超多病人急救，但我這都沒事。

你前天也在值班!?

還有今天值班，聽說隔壁護理站一堆新病人，但我這都很閒。

……這樣啊，學弟你下次哪天值班？

隔壁值班
苦主醫師

# 醫道猴子

LD這「山道猴子的一生」影片爆紅耶！好寫實喔！

嗯？

別看得太開心，我們也算是「醫道猴子」。

為何？我們又沒飆車？

健保點值一直降，最後給香蕉只請得起猴子。

吱吱！

【補充】：「山道猴子的一生」是由台灣創作者 Eric Duan 於 2023 年在 YouTube 發表的網路影片，片中人物皆採用 Wojak 迷因漫畫角色呈現，描述一位喜歡騎重機在山路飆車年輕人的故事。

48

# 疼痛轉移大法

你說自己愛吃甜食又不刷牙和定期檢查？

對啊！反正台灣健保便宜廉價，看病很方便！

ㄟ我牙好痛，你還楞著發呆幹嘛？趕快讓我不痛啊！

喔？你要馬上嗎？？沒問題。

牙齒看來都爛光了，植牙費用要30萬喔！

天啊也太貴了吧！我心好痛!!

現在牙齒比較不痛了對吧？

對耶，心痛後牙齒真的比較不痛了。

49

# 日行一善

阿婆我看你走得很吃力，我來扶你過馬路。

啊！快變紅燈要來不及過馬路了！

看我健身跑步成果，衝啊！

哇啊！阿娘喂！！

我善心扶老奶奶過馬路日行一善，我的股票一定會漲停的！

老奶奶嚇到休克啦！來人快打119啊！

# 周而復始

醫師我常忘記事情、迷路、叫錯人。

有可能失智，我幫你做評估、排檢查和開點藥。

之後回診

庸醫！我吃藥狀況一點都沒改善！

怎麼會沒效？你有規律吃嗎？

我都常忘記吃。

好像也不意外。

庸醫！我吃藥狀況一點都沒改善！

……您剛說過了。

喔，是喔？

# 保養有方

1996年

哇！不可能任務的阿湯哥好帥！

2023年

這傳說其實外星人一直在我們身邊假裝地球人。

無稽之談，醫師講究實證，不信那些三五四三。

文章說外星人面貌都不會變，最後還附上一個舉報電話專線。

不可能任務7

你剛說舉報外星人的電話是多少？

阿湯哥幾十年都沒變老，太不科學！

52

# 小心延遲性腦出血

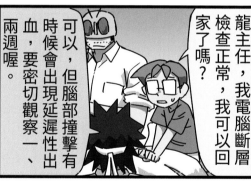

【補充】：延遲性腦出血，大多發生在頭部創傷後的數小時到數天內，因此車禍頭部撞擊後仍需要密切觀察一段時間，留意是否有腦出血症狀，像是頭痛、意識喪失、噁心嘔吐或神經障礙等。

小心！有貓！

龍主任，我電腦斷層檢查正常，我可以回家了嗎？

可以，但腦部撞擊有時候會出現延遲性出血，要密切觀察一、兩週喔。

那我呢？

你有鐵頭功又有戴面罩，加上有戴安全帽，沒事啦！

電影地雷區

期待的電影終於快上演了！我決定不上網一個禮拜以免被網友爆雷！

好想滑手機喔～不行！我要忍住以免被雷。

首映當日
電影開演前我去上個廁所。

快點喔，要準備開演了。

還是被雷慘了

沒想到剛剛電影兇手竟是〇〇〇耶！

對啊！那個〇〇梗我真的沒想到。

# 沒插電

現在開始臨床模擬急救考試。

看我超級CPR！快起來啊！想想家人啊！

那個——

我用盡全力電擊了，病人怎會吐血沒醒?!

歐羅同學——

你的電擊器沒插電，而且那麼大力，活的也會被你壓死。

哈哈！原來沒插電啊！

心不在焉

# 靈感來源

最近畫圖都沒靈感，好難過……

對了！可以問看看其他創作者他們的靈感來源。

**藥師丸**

我都靠打掃或洗澡，做點事情轉移注意力放空獲得靈感喔。

聽起來很棒！

**某白護理師**

上班遇到滿滿的奧客就是我靈感來源……

*滾出來！*

護理師辛苦了。

**笑話本人**

靈感？問我就對了！只要生活很可笑，都是笑話靈感了！

拉鍊沒拉……我絕對不要向他學習。

# 「椒投」爛額

這是我新研發的漢方雙椒醬，可謂香麻帶勁，防不勝防。

哇！多才多藝小當家，太厲害了！

哇哦～

【補充】…俊安藥師自己開發的漢方雙椒醬，口味鮮香麻辣，除了朝天椒和青辣椒外，另有頂級大紅袍花椒及其它漢方獨門香料配方。

下班後

搶劫！交出錢包！

哇！走開！

哈哈笑死！你拿一罐辣椒醬想幹嘛？

香麻帶勁，防不勝防。

投擲！

哇操！

砰！！

# 作者真實互動

粉絲想像的作者互動

拼命創作！

我覺得這則漫畫文案台詞這樣比較好。

我覺得那格漫畫分鏡很棒！

認真討論

實際上的作者互動

等等吃什麼？

隨便。

燒臘？

不要。

肯德基？

昨天吃過。

麥噹噹？

我吃膩了。

共體時「奸」

報告院長，健保砍藥價、缺藥又被核刪，大家快撐不下去了。

真有此事？那只好共體時艱，李主任你帶頭減薪。

饒命！我上有老母下有妻小要養啊！

刀下留人哪！

真是一位好男人！

看在李主任那麼有心照顧家人，我就忍痛准你放無薪假好好陪伴家人吧。

# 瞬間放空

適當放空可以增加靈感來源喔。

喔喔！我來放空試試看。

也太快睡著了吧!?

我想到啦！

也太快了吧!?效果好顯著！

我想到我還沒刷好牙，不能睡覺……

對雷亞一點都沒效。

# 一元復始，兩元負面－上篇

謝謝兩位老師接受我們採訪。

謝謝！我們很樂意受訪！

我畫技很普通，沒資格被叫老師……

聽說醫狂漫畫銷量很不錯。

很棒！第一集已經七刷了！

因為他都亂送人漫畫送光……

而且還得金漫獎首獎肯定。

謝謝！希望能讓大家了解醫護的酸甜苦辣！

以前金漫獎有四格分類才會得獎……

也榮獲六年的中小學優良課外讀物。

謝謝！希望漫畫能讓學生寓教於樂！

你的冷笑話也只有小朋友看了會笑。

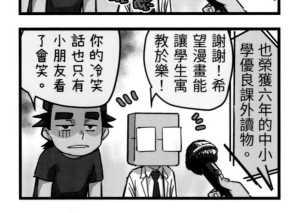

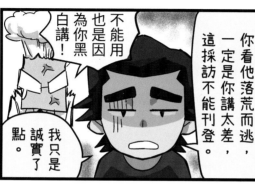

謝謝兩位老師接受採訪，再見！

謝謝，路上小心。

你看他落荒而逃，一定是你講太差，這採訪不能刊登。

不能用也是因為你黑白講！

我只是誠實了點。

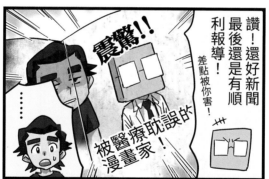

讚！還好新聞最後還是有順利報導！差點被你害！

震驚!!

被醫療耽誤的漫畫家！

......

記者其實是拐著彎說你醫術很爛......

你夠了!!不要再負面了!!

# 可憐沒路用

雷亞學長，當醫院裡面最沒路用的人感覺真的很可憐。

路障學妹不要氣餒！菜鳥見習醫師也會有長大變強的一天！

......

等你認真學習後，就會跟我一樣，成為一位優秀的實習醫師了。

......

學長我是在可憐你。

～？

# 各種說法

醫師為何我心臟痛，但檢查心臟沒問題？

有可能是你壓力大，造成交感神經過度亢奮引起。

我哪有？

換個說法，可能是你長期過度緊繃造成。

我哪有？

你是卡到陰所以自律神經失調！

果然！我就覺得肩膀痠痛是卡到陰！

# 神明轉診

嘖！你這牙齦也太腫了吧！

醫師不好意思……

像你這種平常不保養的我不想看，退掛。

醫師請高抬貴手！我平常太忙，神明推薦來找你的！

醫師請高抬貴手！我平常太忙，是拜拜時神明推薦來找你的！

不小心亂扯神明，西醫都討厭怪力亂神，我完蛋了！

哈原來是神明介紹來的嗎？那一定要好好治療了。

竟然有用？

# 青光眼

你雖然有青光眼，但定期點眼藥水和追蹤可以保持視力喔。

我都不覺得眼睛不舒服啊！

哇!!

小心！你最近常撞到東西，多久沒看眼科了？

你眼壓高太久都有沒追蹤治療，已經有視野缺損了。

那怎麼辦？我不想變瞎了啊！

視神經損害的視野缺損目前醫學還無法復原，只能持續點眼藥水追蹤，減少損傷。

早知道就乖乖治療了。

# 以痛止痛

等等手術會很痛，大概七分痛。

緊張

我怕痛怎麼辦？

放心我人最好了！等等會給你打最好最貴的自費麻藥。

丁丁主任真貼心。

那……請問打麻藥會痛嗎？

會喔，超痛的，打麻藥大概九分痛。

那幹嘛打啊!?

# 360度大轉彎

兩位請留步!請一定要聽一下我們的宗教傳教理念。

沒興趣。

且慢!聽我娓娓道來,一定會讓你們兩位刷新三觀!

如此這般 如此這般

哇!聽完你冗長的說明,真讓倫家的觀念360度大轉彎呢!

對吧!我就說吧!

很讚吧!

360度?

轉一整圈完全沒變的意思。

好吧!

【補充】:歐君裝可愛撒嬌的時候,「人家」會念成台灣國語腔調的「倫家」。

# 原型食物

【補充】：原型食物（Whole food），指的是可以看出原本樣貌、未經加工或只做簡單處理的食物，例如新鮮肉、蛋、蔬菜、水果、堅果、地瓜和馬鈴薯等。

# 書到用時方恨少

古代

這次科舉好難寫，真是書到用時方恨少。

現代

最近台灣缺蛋，蛋黃酥好難買，真是酥到用食方恨少。

【補充】：2022 年台灣曾發生缺蛋危機，許多民眾排隊搶購雞蛋。

# 今非昔比

小時候

玩啥電腦?!好好念書
考試將來才會有用!!

是!

長大後

電腦AI是未來趨勢,
你不會就無法錄取。

?!

# 咖啡心悸

醫師我早上喝完咖啡都會心悸，看過心臟科都說心臟沒問題。

如果甲狀腺是正常，建議咖啡不要喝太多，我開個藥給你吃。

下次回診

醫師我心悸反而變更嚴重了！

怎麼會？你藥有吃嗎？

有啊！我都配咖啡吃。

……

【補充】…服藥時最好搭配喝白開水。

75

危險告示牌

# 姿勢不良

【補充】：∞ 是數學符號，指的是無窮大或無止盡的意思。

姿勢不良：輕度

要畫不完啦！

姿勢不良：中度

嗚嗚……病歷寫不完……

姿勢不良：重度

開完刀爽吃。

姿勢不良：∞

邊做瑜珈邊追劇

# 減肥損友

最近變胖了，該少吃和多運動了。

不不，吃飽才有力氣減肥啊！

你們兩位真拚，小心運動傷害啊！

哈！喝！哈！喝！喝！

吃啦！

恭喜!!!

減肥成功！吃大餐慶祝！

結果吃太多又胖回來了……

78

# 各科人才

哇！歐君學妹縫豬腳真厲害，歡迎應徵外科住院醫師！

……

當然。

Awesome！政傑同學你學識淵博，歡迎來內科一起努力！

No problem!

……

……雷亞同學，來精神科吧。

謝謝崔主任！其實我從小就想當位精神科醫師！

快來住院吧。

太感動了！

蛤？

【補充】…英文 Awesome 是令人驚嘆的意思。
英文 No problem 是沒問題的意思。

79

# 好幻聽

你除了感覺被監視外有幻聽嗎?

很多幻聽在說話...

是喔?!小心別聽幻聽說的,他們說什麼?

不要把刀拿出來!

你會惹上麻煩的。

不要傷害這紙袋醫生。

世界上還是會有好人的。

......

......

好的...

我覺得那些幻聽好像人還不錯,也可以考慮多聽聽他們說的。

# X光判讀

來考試！這張胸腔X光片有啥問題？

不好判讀……這病灶好像藏在心臟後面。

政傑同學有看出來厲害。

不好說！做個斷層吧！

沒錯，也是有偽陽性可能。

不好看。

你才不好看！

# 禮盒循環

加藤醫師中秋節愉快，送個禮盒感謝照顧。

喔喔！是蛋黃酥耶！讚啦！

阿總感謝你上次幫我寫論文，送你蛋黃酥。

熱量有點高，不過我就收下轉送吧。

丁丁主任好，中秋一點心意，望高抬貴手升我當主治醫師。

沒問題！我用人格擔保明年一定讓你升！

加藤感謝你常幫我開刀，我喝酒完不知道哪來的禮盒送你。

喔喔！是蛋黃酥耶！讚啦！

## 無言以對

# 醫師一生

醫學生時期

原文書好多，我好想及格……

實習醫師時期

雜事好多，我好想吃飯…

住院醫師時期

值班好多，我好想睡覺……

快死了～

主治醫師時期

健保核刪好多，我好想還房貸……

WHY?!

# 護理離職潮

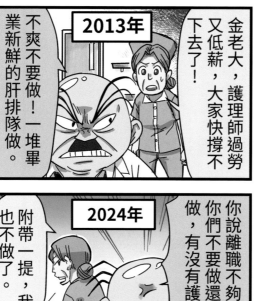

**2013年**

金老大，護理師過勞又低薪，大家快撐不下去了！

不爽不要做！一堆畢業新鮮的肝排隊做。

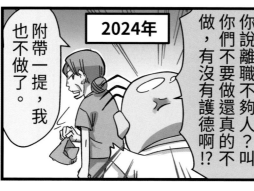

**2024年**

你說離職不夠人？叫你們不要做還真的不做，有沒有護德啊!?

附帶一提，我也不做了。

【補充】：台灣護理長期過勞，近三年新冠疫情後，許多護理人員因心力交瘁與不滿職場環境而離職。

根據 2023 年護理師執業人數統計，從 2023 年一月到五月就有約 1700 名護理師離職，執業率僅有 58.4%。

# 當空氣

喔？又是妳，這次也是想催眠忘記渣男前男友嗎？

沒有啦！羅醫師我跟前男友復合了。

喔？你上次不是才說他都不理你把你當空氣嗎？

但他跑來跟我說…

把你當空氣，是因為空氣是人不可或缺的元素，你就是我人生中最美的空氣。

沒想到他其實那麼愛我！所以後來復合了。

沒救了……這已經不是暈船了，是中邪吧

# 極限運動

台灣極地馬拉松選手陳彥博挑戰成功。

哇！極限運動選手好厲害喔！佩服。

什麼是極限運動？

通常是指危險性高又技巧難的活動，像是衝浪、滑雪或跑酷等。

哼哼！那我也算是個極限運動高手。

真的嗎?!沒想到雷亞你深藏不露！

每個月底都當窮光蛋吃土的極限生活。

是挺危險，你遊戲少課點金吧。

【補充】：跑酷（法語 Parkour，縮寫為 PK），跑酷沒有既定規則，只是將各種建築設施和自然環境當作障礙物或輔助，在其間迅速跑跳穿行，相當危險。此運動是由法國的大衛‧貝爾(David Belle)所創立，參與的人被稱做「Traceurs(法文中的子彈)」。

# 自由選擇

醫師你給我好好治療我家弟弟的問題。

門診外

……

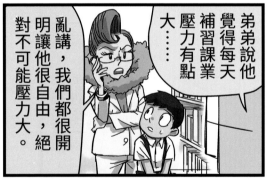

弟弟說他覺得每天補習課業壓力有點大……

亂講，我們都很開明讓他很自由，絕對不可能壓力大。

我們都很自由讓他選擇要補習的科目。

……

# 舌燦蓮花

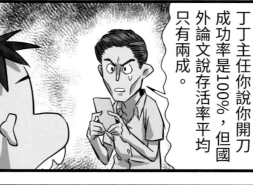

丁丁主任你說你開刀成功率是100%，但國外論文說存活率平均只有兩成。

唉，我問你，你有在網路上看過任何一個病人說我幫他開這手術失敗的嗎？

這、這我倒是沒看過！

是吧！我是高處不勝寒啊！國外那些醫師怎能跟我比？

我誤會主任了！不好意思！主任神醫拜託幫我開刀！

# 勸導有方

李主任好，您勸病人戒菸酒的成果卓越，請問祕訣是？

當然是充滿愛心同理心的說之以理、動之以情。

男病人

抽菸喝酒可能會讓你陽痿喔！

我戒！我戒！

女病人

抽菸喝酒可能會讓你變老喔！

我戒！我戒！

# 洗牙痠痛

留醫師，這次洗牙可以請您溫柔一點嗎？

沒問題，這次我只用三成功力。

好痠啊啊！

康康醫師，留醫師洗牙又痠又會流血，是不是他技術不好？

你誤會了，那是因為結石會讓牙齦發炎腫脹，才會痠痛流血喔！

我還以為是他醫術爛。

你說誰爛啊!?

# 心情溫度

請問你疼痛指數大概多少？0是不痛，10是最痛。

π

π？

代表我的疼痛雖不致命，但折磨永無止盡。

感覺有點負面……

那我們改問心情溫度計好了，0到5分請問你的心情溫度是？

-273℃，絕對零度是也。

好冷好嚴重，建議安排心理諮商。

【補充】：π是數學中的圓周率，為圓周長和其直徑的比，近似值約 3.14159265??(後面是無窮盡的不重覆數字)，π是無理數，不能用分數表示出來。

# 大便有血

LD醫師，我大便有鮮血是不是大腸癌？

鮮紅的血便通常是痔瘡，可以排大腸鏡檢查看看。

LD醫師，我大便有黑便是不是大腸癌？

黑便通常是胃潰瘍或十二指腸潰瘍出血，可以排胃鏡檢查看看。

我大便檢查有潛血反應又排便習慣改變。

阿伯你這最好做大腸鏡檢查一下喔，怕可能有不好的東西。

LD我便祕。

你整天宅在宿舍打電動，久坐缺乏運動才便祕啦！



# 瞧不起

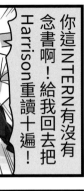

你這INTERN有沒有念書啊！給我回去把Harrison重讀十遍！

學長對不起。

阿總，你對雷亞學弟會不會太嚴格啊？我自己當年一遍也沒念完啊。

哼！我瞧不起不努力的人。

我覺得他有潛力，只是少根筋而已，不要再瞧不起他了啦！

誰說我只有瞧不起他？我也瞧不起你啊！一遍都沒念完你怎麼混畢業的？

喔好喔……

【補充】：INTERN 是實習醫師的意思，過去是醫學系最後一兩年會到醫院實習當 INTERN。但後來台灣醫學系七年改為六年，改成畢業後到醫院當 PGY 醫師（不分科住院醫師）兩年。

Harrison 是世界知名的內科醫學教科書，書本非常厚，內容知識也非常龐雜。

94

# 莫逆之交的祕密

我們同齡，你長那麼高是不是有偷吃什麼祕密配方？

沒有耶，就運動和正常作息。

你高中考那麼好是不是有偷讀祕密考訓？

沒有耶，就運動和正常作息。

我們一起車禍，為什麼你只有擦傷？是不是有偷吃祕密補藥？

沒有耶，就運動和正常作息。

你怎麼可以健康活那麼久？是不是有偷吃什麼祕密仙丹？

真的沒有啦！就運動和正常作息。

# 不是不報，時候未到

哇！這蛇行飆車好危險！差點被撞！

老頭子走太慢啦！現在都還戴口罩真遜！不爽來砍我啊！

哎呀！

你車禍嚴重骨折，這位是等等要幫你開刀的加藤醫師。

又見面了⋯⋯

帥哥醫師饒命！我錯了！小的有眼不識泰山！請刀下留情！

# 賺大錢

我長大要賺大錢買很多遊戲!!

我出社會要賺大錢交很多辣妹女友!

……好想中樂透頭獎有錢買自己房子。

……早知道就好好過生活,不要一直只想賺錢……

# 醫療困境

不好了！健保持續砍藥價，現在很多缺藥和原廠藥退出台灣！

怕啥！用便宜的學名藥就可以啦！缺藥的找替代藥就好啦！

……長官你確定？

長官不好了！健保點值持續下降、醫護人力大量出走！

怕啥！開設更多醫學系和護理系獲得更多便宜的肝就好啦！

……長官你確定？

# 過年吉祥話

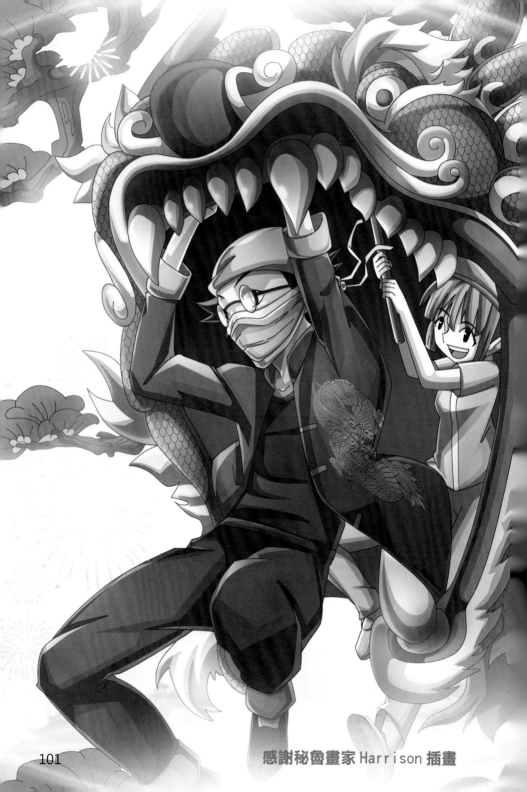

感謝秘魯畫家 Harrison 插畫

# 各型醫師

**熱血型**

醫師我好害怕我會撐不過今晚。

阿伯不要放棄希望！我會救你的！！

**溫暖型**

聽起來真的很令人害怕，是我也會擔心。

心理師你人好溫暖！

**木訥型**

那個……你心情不好要吃香蕉嗎？

……

**詩人型**

唉，人生自古誰無死。

醫師你是啥意思？

# 各種互動

**小兒科**

弟弟不要怕，叔叔幫你看一下喉嚨。

我不要～

**精神科**

醫師我好難過。

嗯嗯，還有嗎？

**中醫**

醫師我不舒服。

阿伯別怕！我把我畢生功力傳授給你。

**??科**

賀開刀成功，乾杯！

?

# 神氣印章

林醫師與0.6醫師和百珊醫師聚餐。

別鬧啊!

百珊辛苦了,大家好久沒有一起吃飯了。

對啊,家裡有兩個小鬼頭後一直很忙碌。

忙完看診後還要跟小怪獸搏鬥。

話說當年我們一起在台大實習,為啥0.6你後來選擇走神經內科啊?

是熱愛學習複雜的腦醫學嗎?

哈!因為當初我覺得神經內科醫師的印章上有「神」字很帥啊!

XX醫院V
0.6醫師
神←

居然是這樣?

# 嚴重過敏

# 轉念

嗚嗚,班上同學看我出糗鬧笑話。

哇!那真的很讓人不開心,或許可以換個角度思考看看。

下次回診

醫師謝謝你的建議,我現在很開心了!

喔喔!太好了,同學都不笑你了嗎?

他們還是會笑我,不過我決定未來要當諧星,靠笑我的人賺錢。

您真勵志。

# 人有三急

診所尾牙吃大餐,讚啦!

吃了生海鮮後腸胃不太舒服。

餐廳廁所所在那邊不遠喔。

喔喔太好了!

不妙,感覺快要拉肚子了,早知道生的就吃少一點了。

咕嚕

明明就很遠!

WC 由忠

# 選舉早起

選舉當天

哇！大家都早起投票，早餐店客滿。

哇！連便利商店都那麼多人買早餐！

選舉隔天

帥哥來捧場光顧一下喔，要吃什麼？

帥哥？我嗎？

吃飽才有力氣減肥

睡飽才有精神耍廢

# 欲哭有淚

奇怪，我狂點眼藥水，但眼睛還是很乾澀痠痛。

去看眼科吧，誰叫你手機玩太多。

乾眼有很多型，有缺水性和缺油性，還有自體免疫和手術後神經問題等等，有的點普通眼藥水會沒用。

你應該是缺油性乾眼症，要點特殊人工淚液，或補充點Omega-3魚油看看。

我有乾眼喔？可是我常看電影感動哭耶。

不是常哭就不會乾眼喔！要看眼睛淚液的製造和揮發等狀況。

原來乾眼不是欲哭無淚啊！

乾眼症傷心也會反射性流淚，但如果是因乾燥症造成淚腺破壞才真的會欲哭無淚喔。

希望大家的靈魂之窗都能水汪汪。

# 失眠三點調整

懶惰男，失眠有沒有其他辦法？你再亂唬爛小心我揍你！

饒命！失眠其實有三點可以調整的地方。

第一個是**害怕擔心失眠**，反而因此焦慮到更失眠。所以有的人在沙發睡很好，在床上反而會失眠。

這我會耶！

第二個是**一定要馬上睡著**，失眠是自然放鬆過程，過度用力緊繃反而會睡不著。

對耶！我常擔心隔天要上班一定要睡好。

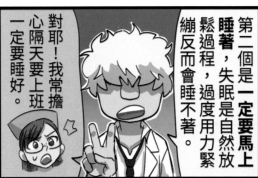

第三個是**減少干擾因子**，像是茶、酒、咖啡和噪音等。

我每天都喝一堆咖啡，難怪失眠。

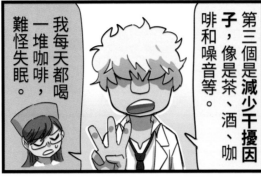

# 護理離職潮

哇!過年前的急診也太爆炸人多吧!

你們辛苦了,請大家喝咖啡。

唉,床不夠收住院,病人都擠在急診。

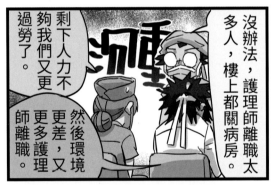

沒辦法,護理師離職太多人,樓上都關病房。

剩下人力不夠我們又更過勞了。

然後環境更更差,又更多護理師離職。

讚頌的雷亞

# 容貌焦慮

○○醫美診所

醫師我每次看自己臉都不滿意，整形完又覺得有缺陷，是容貌焦慮症嗎？

這可能是心理上的投射機轉，或是部分認知扭曲，建議做心理諮商。

# 糖尿病足

阿爸你有糖尿病記得要規律吃藥，不要每天吃太甜。

少囉嗦！糖尿病是醫生的陰謀，我沒怎樣。

奇怪，我腳傷口怎一直不會好？而且還越來越大片快爛掉。

阿伯你糖尿病控制很差，腳的傷口潰爛，如果惡化可能要截肢。

**外科文鍵醫師**

截肢!?醫師救救我！

要趕快控制好血糖，傷口勤換藥和用特殊藥膏或許還能挽救。

我以後會好好治療和追蹤的。

# 熱血燃燒的 PODCAST

天啊好冷！沒想到台灣今年暖冬，最後卻來一波霸王級寒流回馬槍！

對啊，簡直冷到沒辦法畫圖了。

不要找藉口拖稿！

咦奇怪？怎麼突然間變超熱？

喀喀喀！！

對啊，簡直熱到沒辦法畫圖了。

雷亞老師和兩元老師你們好！我這期「漫漫話畫」PODCAST想邀你們上節目！

曾老師熱血到起火燃燒啦！

是！

兩位老師的PODCAST廣播長達一小時，真是太熱血啦！歡迎收聽！

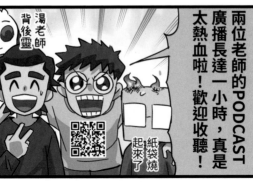

湯老師背後靈

紙袋燒起來了

【補充】∶PODCAST 指的是網路廣播，英文名稱是由蘋果公司的產品「iPod」和廣播「broadcast」兩字結合而成的縮寫，和傳統廣播不同的是，PODCAST 的檔案放在網路上供人瀏覽。

118

# 13 集尾聲

快樂時光
總是特別
快，我們
又到尾聲
了！

趕稿時候
總是度日
如年，累
到看到人
生跑馬燈…

不知不覺我們也畫了
十幾年，也為台灣醫
療衛教做了點貢獻。

11集之後都印全彩，
我畫得好累，而且才
賣兩百不會虧本嗎？

不要再負面抱怨啦！
我們收尾應該要給讀
者滿滿正能量啊！

正能量有曾老師就夠
啦！我漫畫人設就是
愛負面吐槽啊！

他們感情
真好。

呃……對
啊，大概。

119

# 防疫公益歌曲《抗疫一心》

## 抗疫一心

感謝MV中黃崑林老師惠賜書法題字，以及陳俊安藥師惠賜鋼筆題字
感謝眾多醫療和警消人員朋友熱心提供防疫時期照片

歌曲《抗疫一心》MV

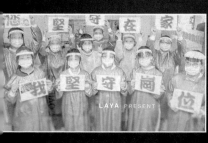

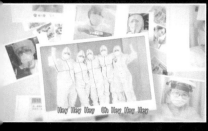

# 醫狂跨界：動畫和主題曲

《醫院也瘋狂》系列漫畫迄今出版了 13 集，這十年來感謝許多不同領域的朋友們熱心協助與合作，讓《醫院也瘋狂》能夠從紙本跨界到動畫和音樂領域，特別感謝無厘頭動畫、奈櫻、酷米音樂和愚人夢想。目前《醫院也瘋狂》已有短篇動畫 20 則，以及 5 首以上的音樂主題曲，其中 2015 年同名主題曲《醫院也瘋狂》MV 更在臉書創下近百萬人次觸及率，感謝大家的支持與鼓勵，我們會繼續努力，期待未來能有更多的跨界合作與發展！

《醫院也瘋狂》主題曲

《醫院也瘋狂》短動畫

醫狂跨界

感謝籃寶插圖

121

# 好書推薦

## 《不焦不慮好自在：和醫師一起改善焦慮症》
### 林子堯、王志嘉、曾驛翔、亮亮等醫師 合著

焦慮疾患是常見的心智疾病，但由於不了解或偏見，讓許多人常羞於就醫或甚至不知道自己得病，導致生活品質因此受到嚴重影響。林醫師花費多年撰寫這本書，介紹各種焦慮疾患（如強迫症、恐慌症、社交恐懼症和創傷後壓力疾患等），內容深入淺出，希望能讓民眾有更多認識。

手機掃描 QR 碼
博客來購買頁面

定價：280 元

## 《安眠藥要不要？醫師講解睡眠及安眠鎮定藥物》
### 林子堯醫師 著

　　林子堯醫師為大家解說失眠和安眠藥的醫學知識，教大家如何適當使用藥物，書中淺白文字搭配趣味插圖，方便大家學習。

　　書中介紹了許多安眠藥、鎮定劑及其他無成癮性睡眠藥物（如達衛眠和褪黑激素）。

手機掃描 QR 碼
博客來購買頁面

定價：350 元

書籍可至博客來、誠品、金石堂或白象文化 PChome 網路購買

# 好書推薦

## 《失智不失志：專科醫師教你預防和改善失智症》
### 林子堯醫師、林典佑醫師 合著

隨著醫學進步、人類壽命延長，世界各國紛紛邁入高齡化社會。失智症患者也越來越多，失智症不僅讓患者認知能力和自我照顧能力嚴重退化，一人罹病也會影響整個家庭和社會。目前失智症仍無法根治，因此防治重點應在於在年輕時候就學會保養之道，以及早期預防與治療。

手機掃描 QR 碼
博客來購買頁面

定價：350 元

## 《不要按紅色按鈕！醫師教你透視人性盲點》
### 林子堯醫師 著 / 徐芯 插圖 / 兩元 漫畫

「為什麼有時候叫你不要做的事情反而越想做？」「為什麼有時候我們苦思問題時，暫時休息一下反而會有靈感？」

林醫師以醫學角度講解討論 77 個有趣的心理學現象，閱讀本書將會讓您對人性有更多瞭解。

手機掃描 QR 碼
博客來購買頁面

定價：350 元

書籍可至博客來、誠品、金石堂或白象文化 PChome 網路購買

# 藥師忙蝦米？

## 白袍藥師米八芭的
## 漫畫工作日誌

米八芭 圖/文

想知道藥師的工作情況？
想了解藥學系畢業後的各種出路？
想邊看漫畫 邊了解用藥知識？
那你一定不能錯過這本書！

手機掃描 QR 碼
博客來購買頁面

《廢紙劇場》 **費子軒**
《白袍恐懼症》 **白日雨** 聯合創作

# 真實的間隙

校園霸凌故事　　奇幻愛情漫畫

手機掃描 QR 碼
博客來購買頁面

# 《網開醫面》

## 網路成癮、遊戲成癮、手機成癮必讀書籍

【簡介】：網路成癮是當代一大問題，隨著網路越來越發達，過度
依賴網路的問題越來越嚴重，本書有淺顯易懂的網路遊
戲成癮相關醫學知識，是教育學子及兒女的好書。

手機掃描 QR 碼
博客來購買頁面

# 版權頁

# 醫院也瘋狂Best

出版：林子堯

作者：雷亞 ( 林子堯 )、兩元 ( 梁德垣 )

臉書：醫院也瘋狂

官網：https://www.laya.url.tw/hospital

校對：洪大、何錦雲、林組明

書法：黃崑林

印刷：先施印通股份有限公司

指導：莊富嶢、蔡明穎

經銷：白象文化事業有限公司

　　　電話：04-22208589 ( 經銷部 )

　　　地址：(401) 台中市東區和平街 228 巷 44 號

出版：2023 年 12 月 30 日

定價：新台幣 200 元

ISBN：9786260123154